ÉTOILE
LIVRE DE COLORIAGE

CRYSTAL
COLORING BOOKS

Copyright © 2017 Crystal Coloring Books
Tous les droits sont réservés.
ISBN: 9781791653958

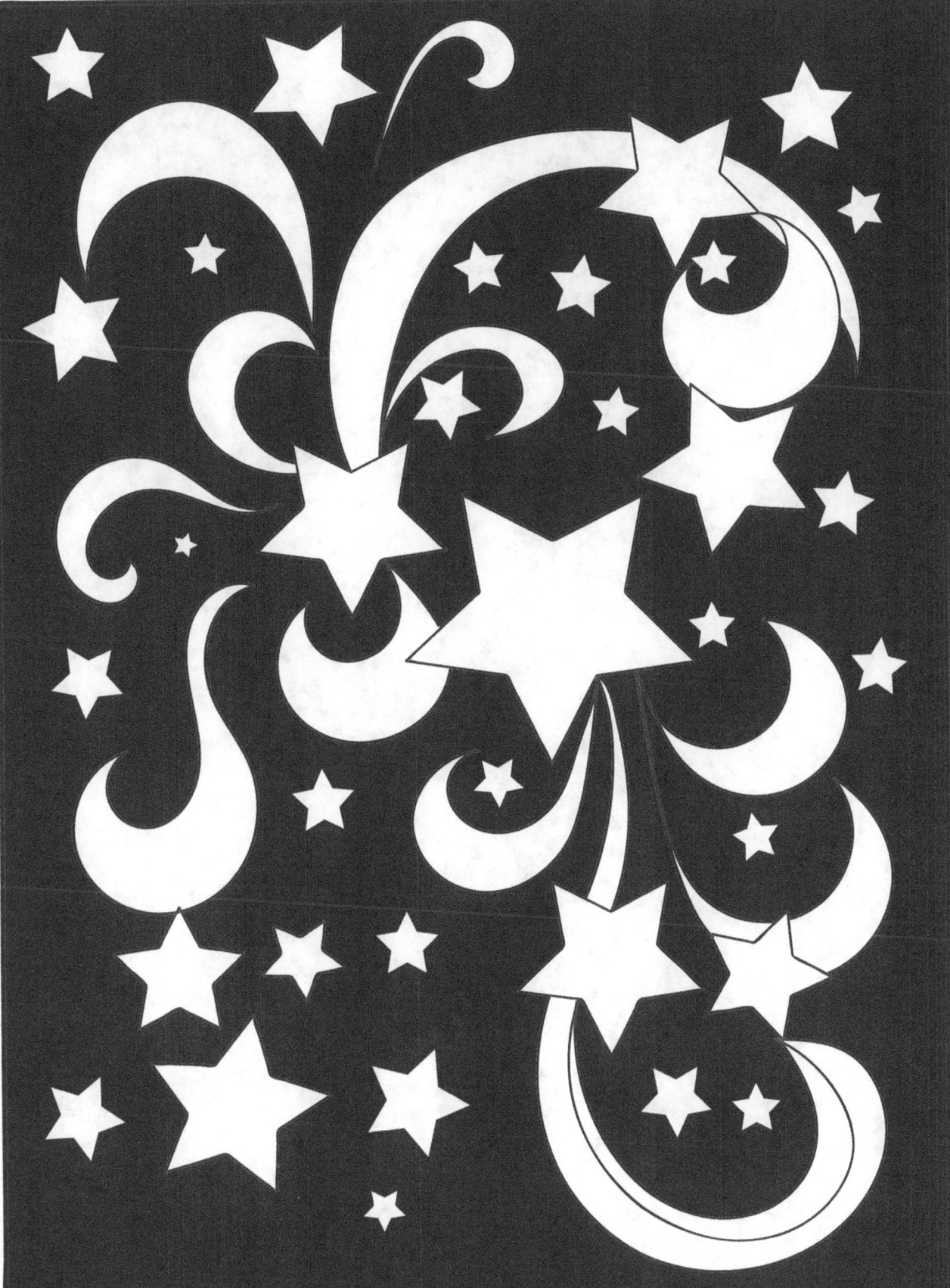

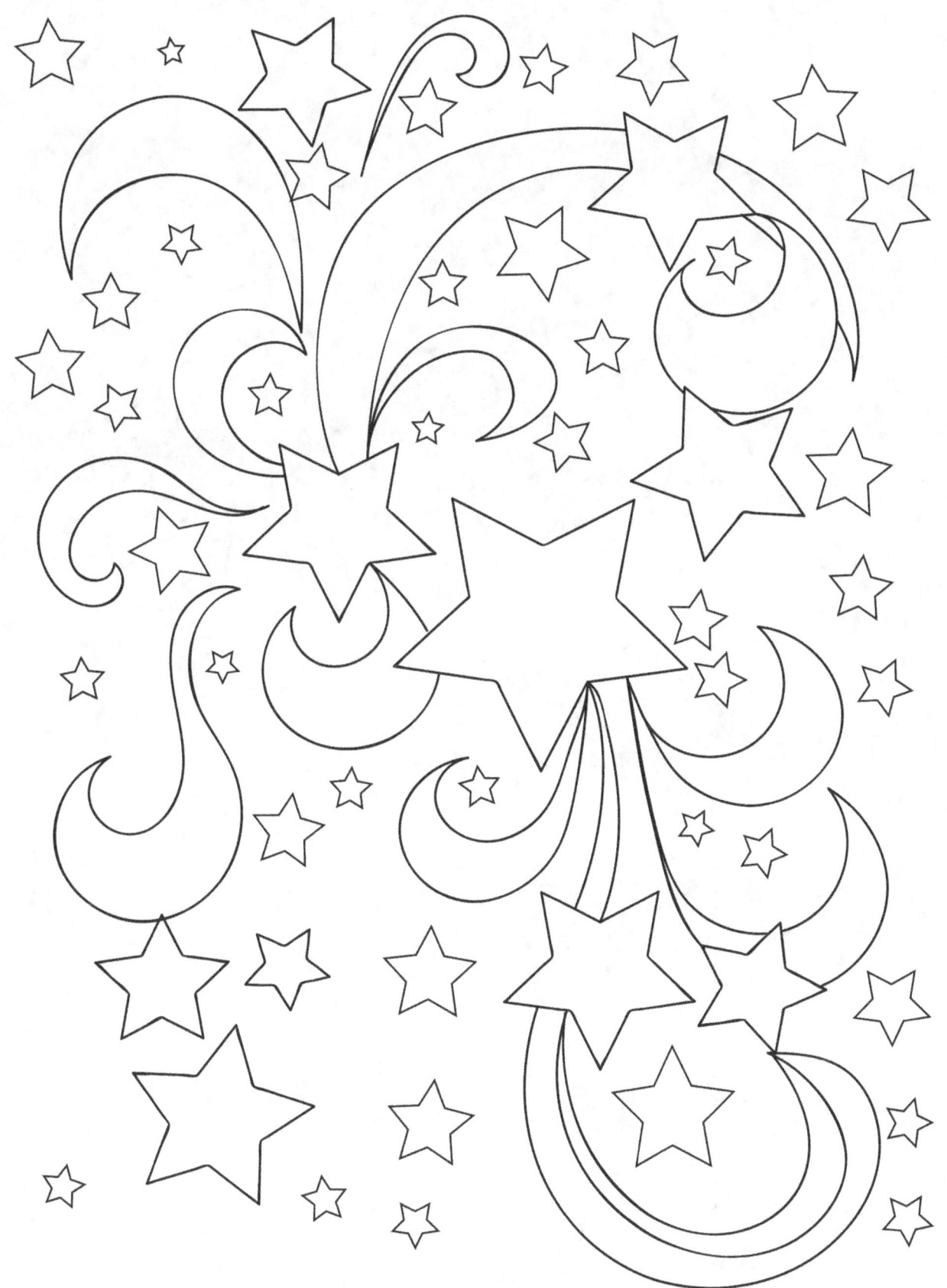

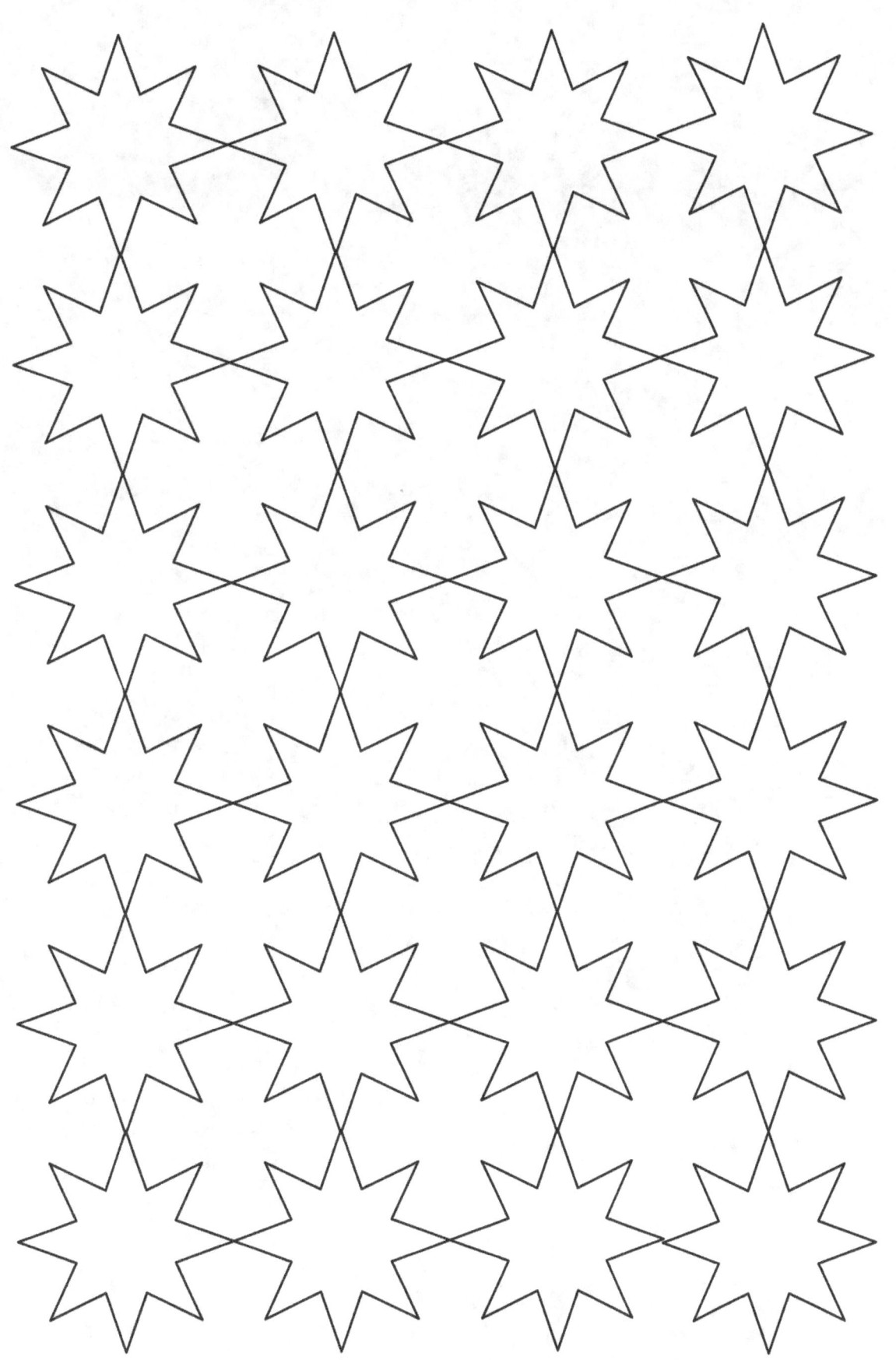

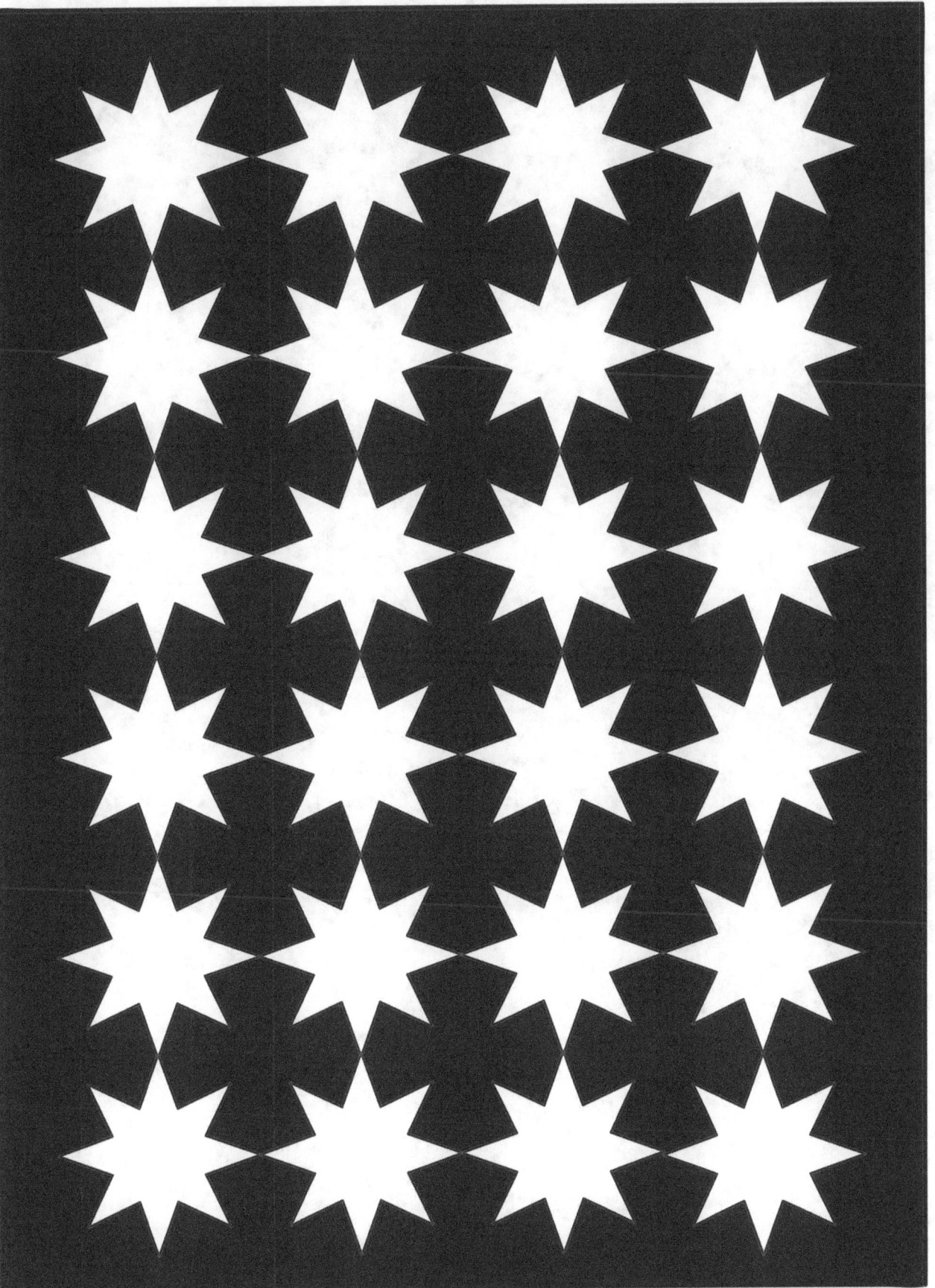

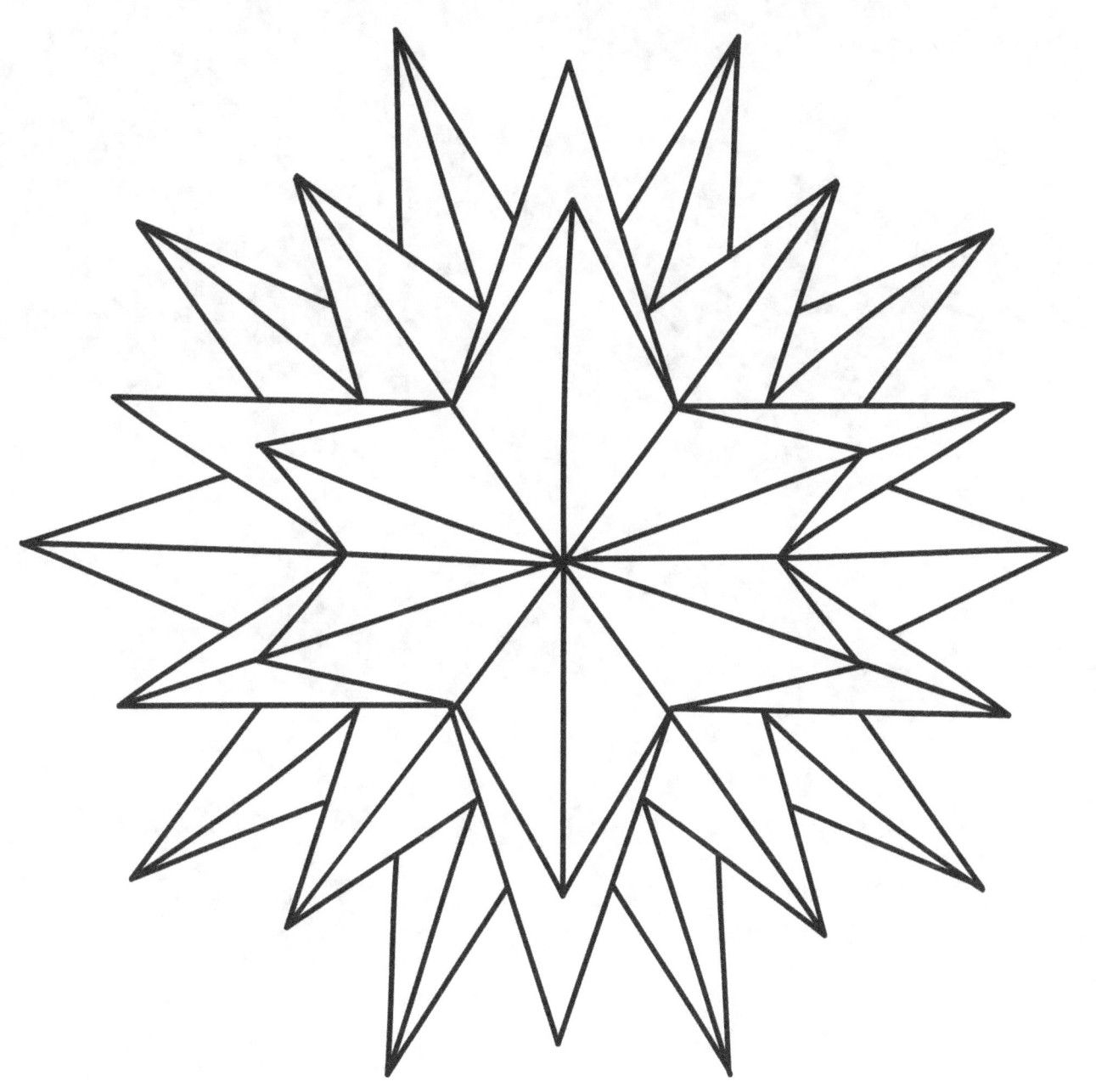

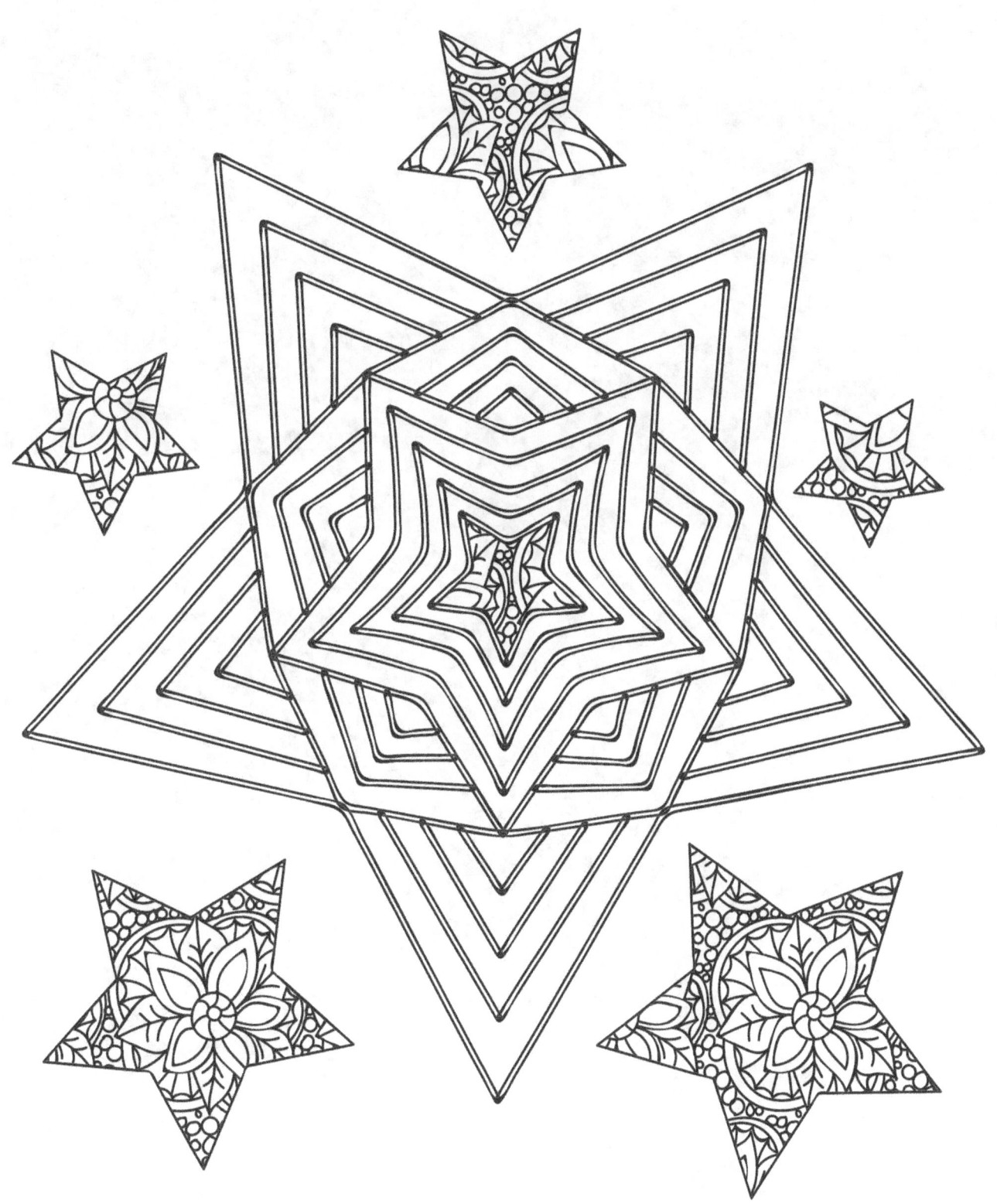

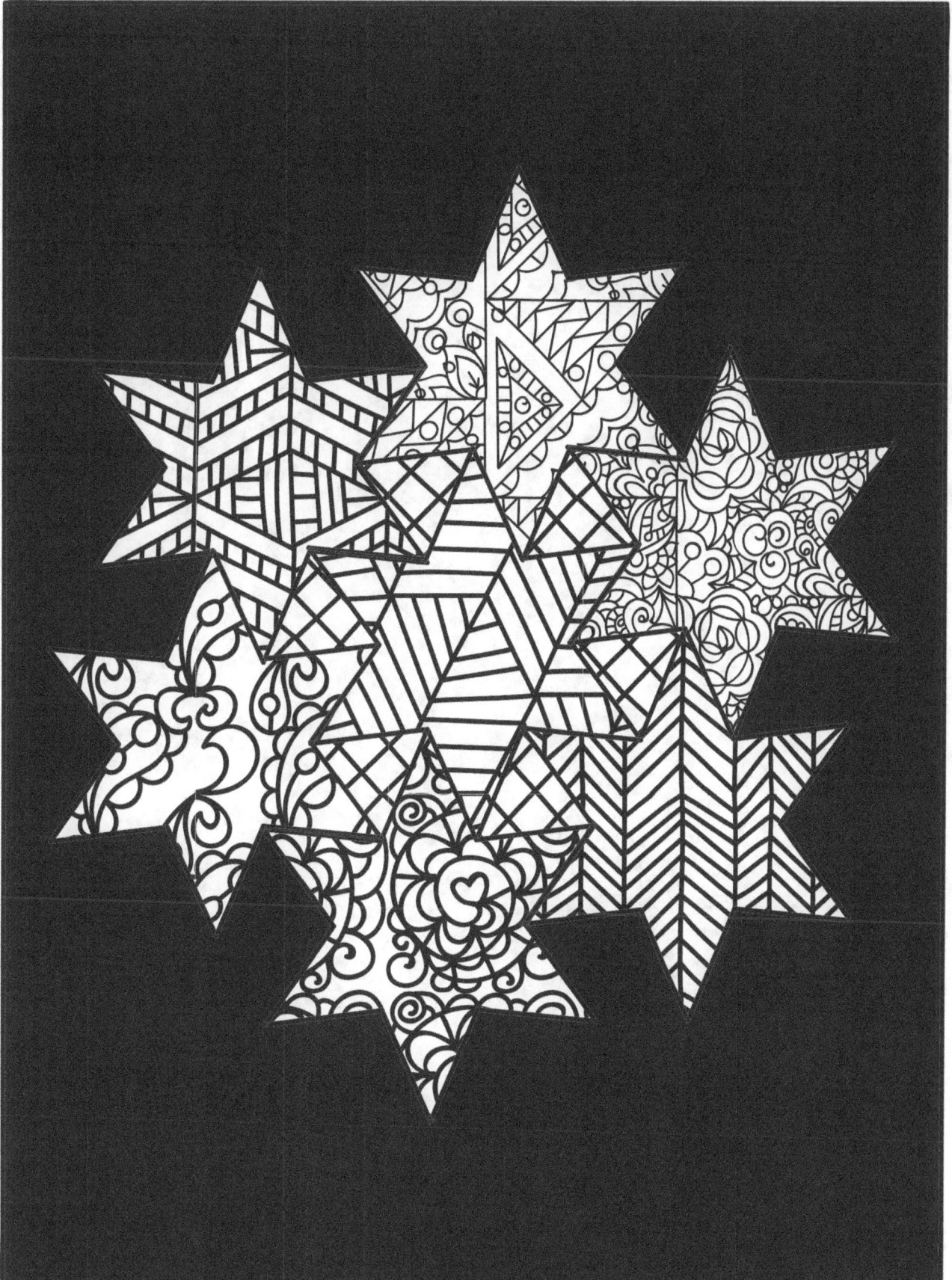

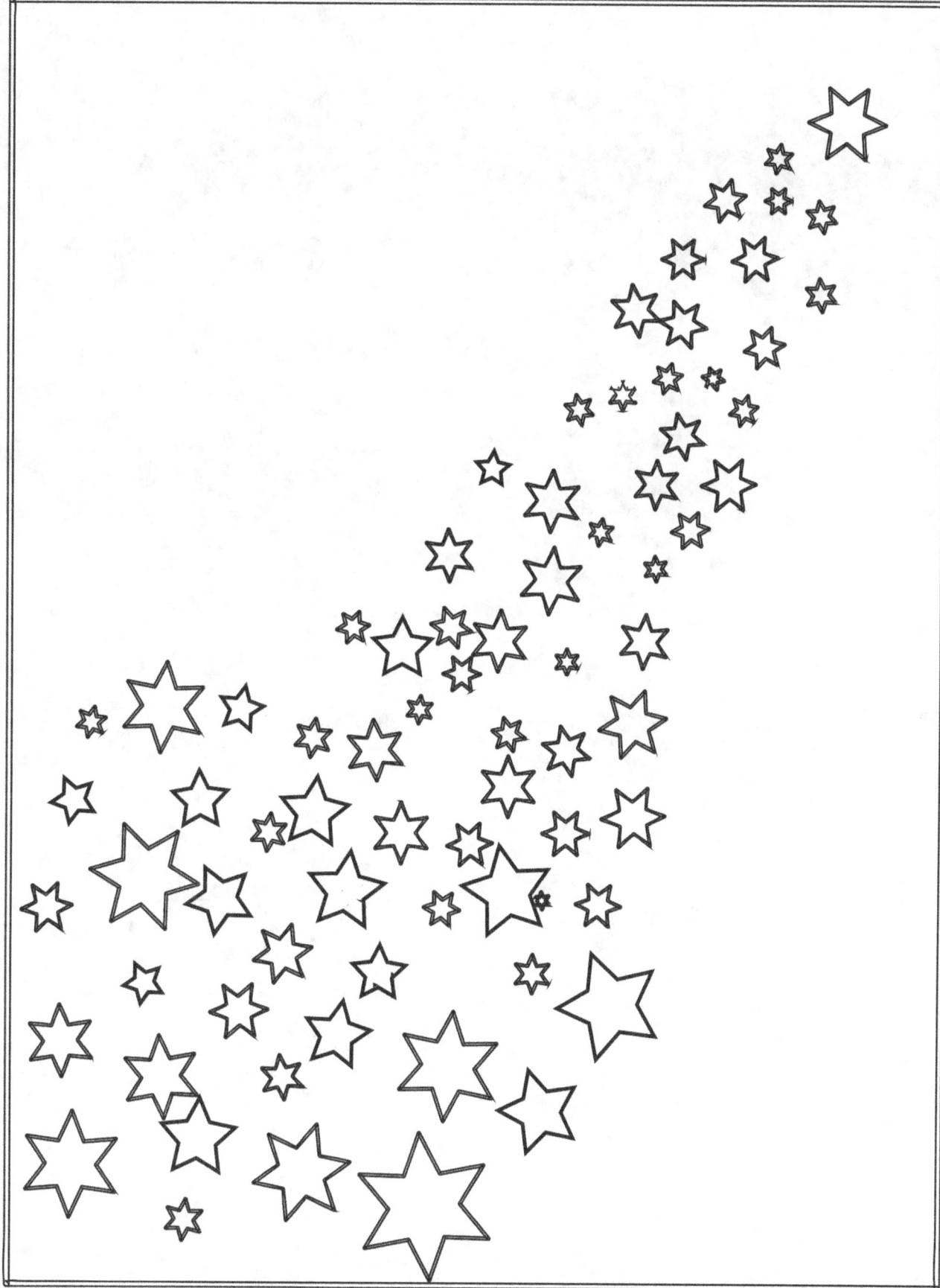

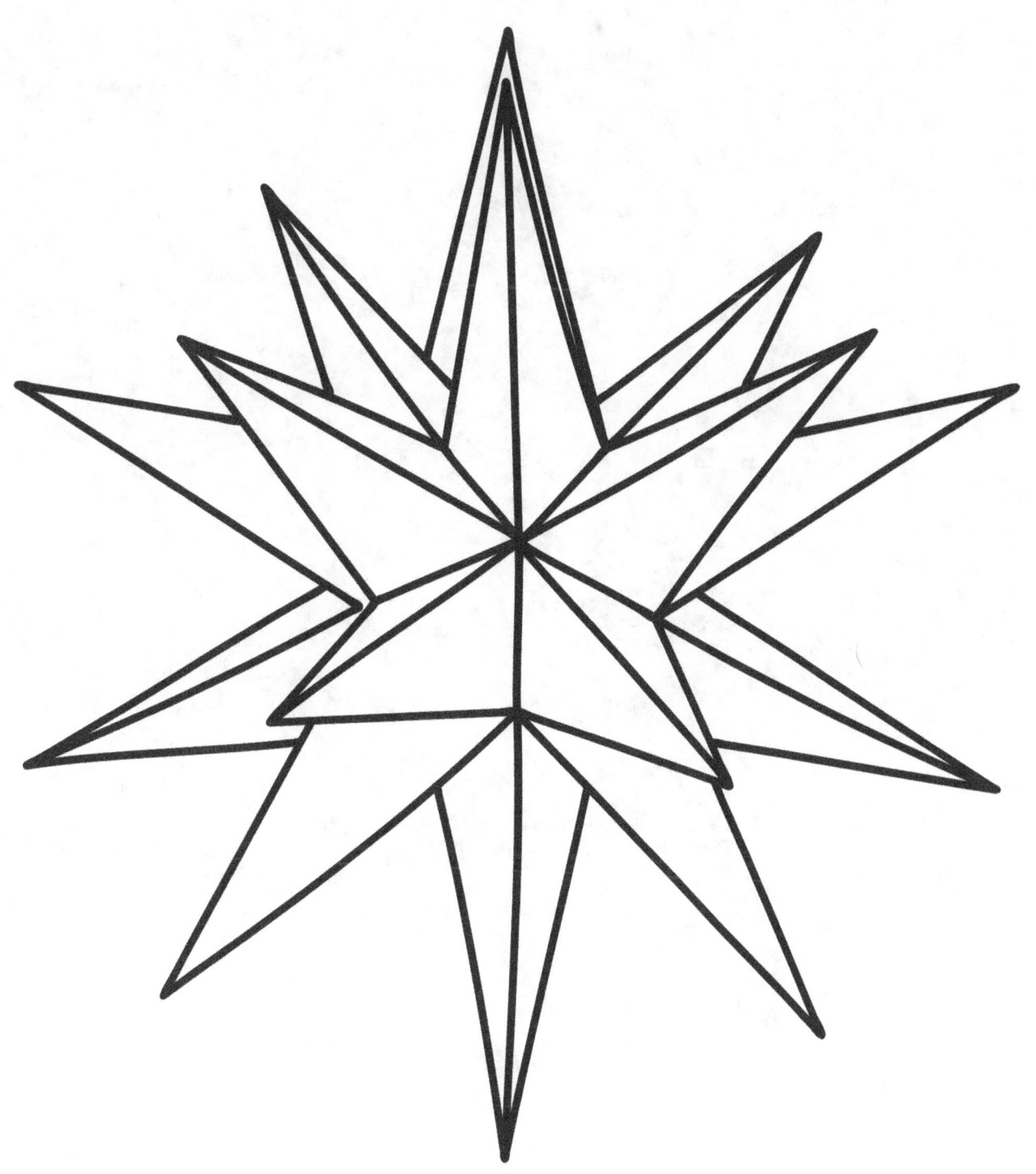

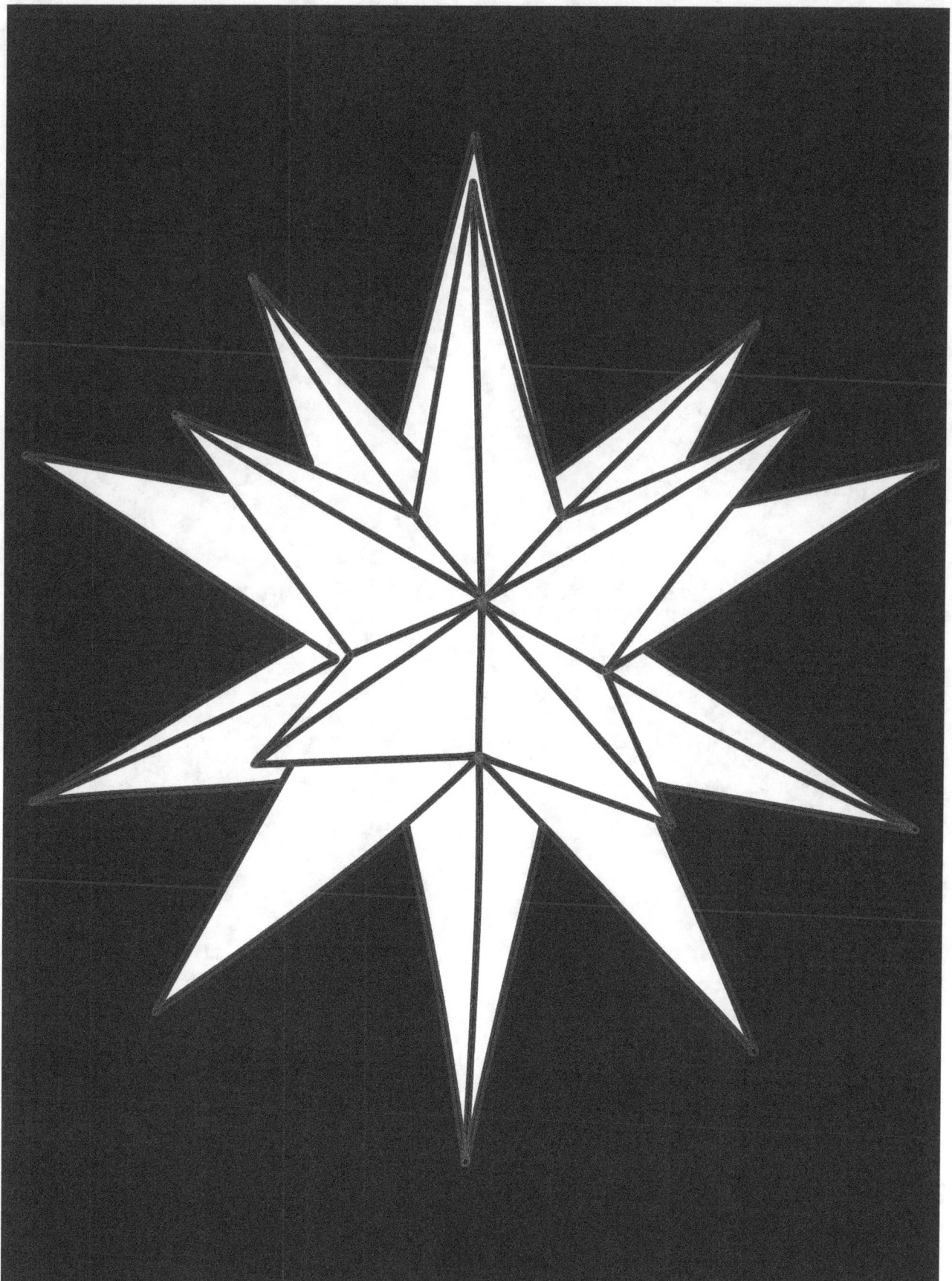

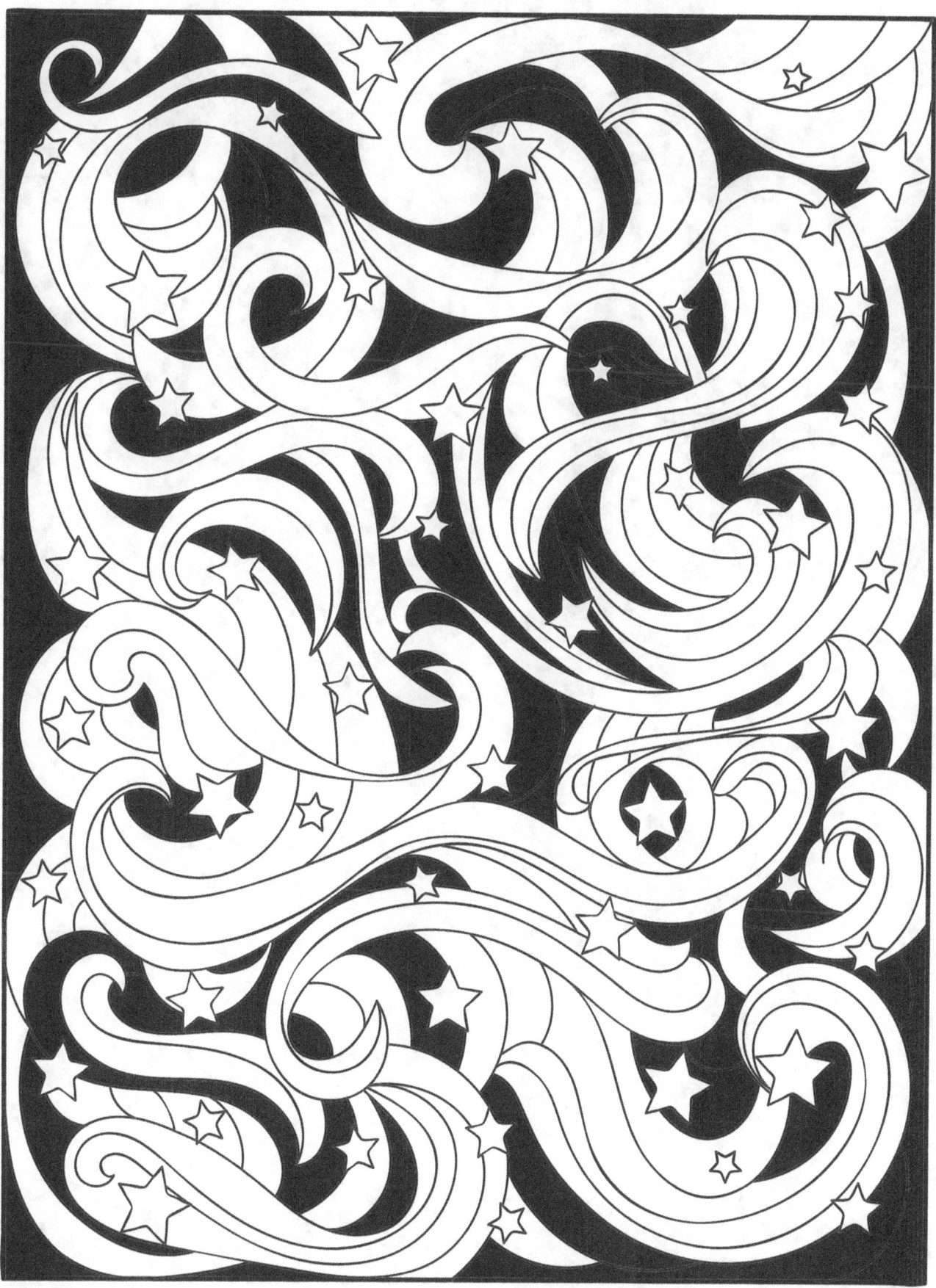

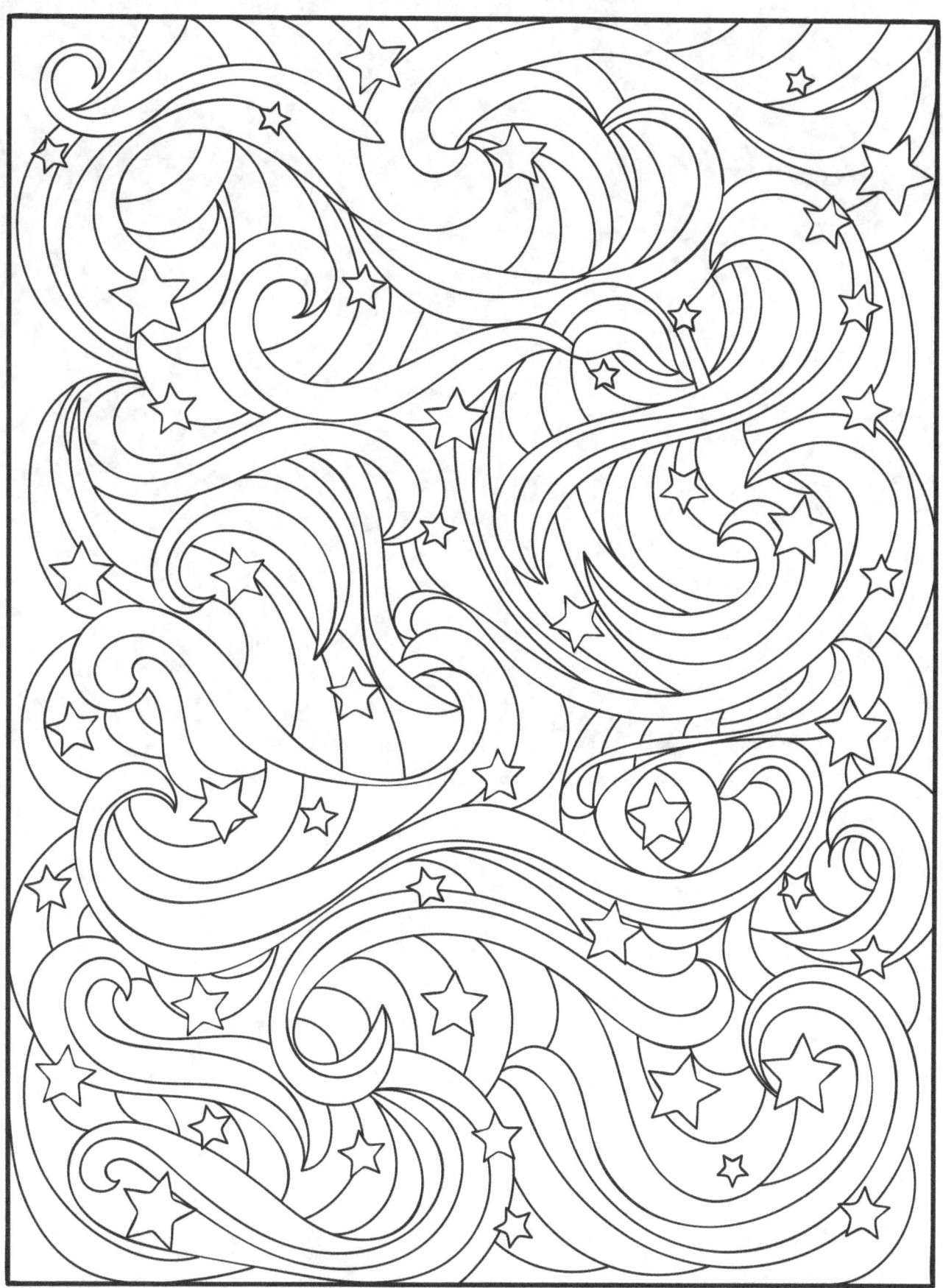

PAGE DE TEST DE COULEUR

PAGE DE TEST DE COULEUR

www.ingramcontent.com/pod-product-compliance
Lightning Source LLC
Chambersburg PA
CBHW081615220526
45468CB00010B/2891